Kloster Walsrode

Kloster Walsrode

von Dieter Brosius

Geschichtlicher Überblick

Gründung und Anfänge des Klosters

Unter den sechs »Heideklöstern«, die im Raum zwischen Elbe und Aller als evangelische Konvente bis heute fortbestehen, ist Walsrode das bei weitem älteste. Auf mehr als ein Jahrtausend seiner Geschichte kann das Kloster bereits zurückblicken. Am 7. Mai 986 schenkte der deutsche König Otto III. auf Fürbitte seiner Tante, der Quedlinburger Äbtissin Mechthild, und des Grafen Wale dem »monasterium Rode« das Dorf Zitowe (heute: Wohlsdorf bei Köthen in Sachsen-Anhalt), das bis dahin Königsgut gewesen war. Wale und seine Frau Odelint hatten das Kloster kurz zuvor gestiftet; das genaue Gründungsjahr kennen wir nicht. Über die Herkunft des Stifterpaars sagt die Schenkungsurkunde nichts aus. Die Namen deuten darauf hin, dass Wale der Familie der Billunger, Odelint der Verwandtschaft des Markgrafen Gero angehört haben könnte. Damit wären sie dem kleinen Kreis der angesehenen und mächtigen Grafengeschlechter zuzurechnen, auf die sich das ottonische Königtum in Norddeutschland stützte. Eine gefälschte Urkunde des späten 15. Jahrhunderts weist Graf Wale den Askaniern zu und nennt ihn »Fürst von Anhalt«; das ist ebenso Fiktion wie die im Kloster überlieferte Legende, Graf Wale sei auf der Rückkehr von einer Pilgerreise zum Heiligen Land an einer Stelle, wo sein Wagen im Moor stecken blieb, durch einen Engel zu der frommen Stiftung aufgefordert worden.

Aus der Frühzeit des Klosters fehlen alle weiteren urkundlichen oder chronikalischen Nachrichten. Die Bezeichnung »monasterium« lässt den Charakter der Einrichtung offen. Es ist aber zu vermuten, dass auch Walsrode, wie die meisten anderen Gründungen dieser Zeit im sächsischen Raum, als ein dem Adel vorbehaltenes Frauenstift errichtet wurde, dessen Bewohnerinnen als Kanonissen größere Freiheit ge-

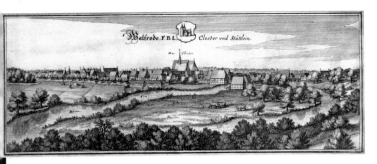

»Closter und Stättlein Walsrode«, Matthäus Merian, 1654

nossen, als die strengen Regeln der Ordensklöster sie gestatteten. Ob der Angabe der erwähnten Fälschung, Graf Wale habe seine Tochter Mechthild als erste Äbtissin eingesetzt, eine mündliche Tradition zugrunde gelegen hat, bleibt offen. Die schriftliche Überlieferung setzt erst mit dem Jahr 1176 wieder ein, mit einer Urkunde Herzog Heinrichs des Löwen, der dem »cenobium Walesroth« den Erwerb der Kirche des Ortes Walsrode von der Familie von Ordenberg bestätigte. Der welfische Herzog war vom Bischof von Verden mit der Vogtei über die Klostergüter belehnt worden. Seine Erben und Nachkommen, die Herzöge von Braunschweig und Lüneburg, übernahmen auch diese Schutzherrenfunktion und bezogen Ort und Kloster in ihre sich festigende Landesherrschaft ein. Über die Jahrhunderte hinweg gehörte Walsrode bis in die Neuzeit dem welfischen Fürstentum Lüneburg an. Geistlicher Oberhirte blieb bis zur Reformation der Bischof von Minden, in dessen Sprengel das Kloster gegründet worden war.

Wann und durch wen der Walsroder Konvent veranlasst wurde, das klösterliche Dasein an den Regeln des heiligen Benedikt auszurichten, ist unbekannt. Um 1150/1160 sollen Walsroder Nonnen an der Umwandlung des Chorherrenstifts Ebstorf in ein benediktinisches Frauenkloster beteiligt gewesen sein; das würde eine vorherige Annahme der Ordensregel voraussetzen. Sicher bezeugt ist das Bekenntnis zur

Regel aber erst 1255. Sie bildete in der Folgezeit zwar den Rahmen für das Leben der monastischen Gemeinschaft, doch wurde sie nicht in aller Strenge angewandt. Die Nonnen entstammten fast durchweg dem Landadel des Fürstentums Lüneburg und der benachbarten Territorien oder dem begüterten Bürgertum der umliegenden Städte, waren also einen gehobenen Lebensstandard gewohnt. Auch nach dem Eintritt in den geistlichen Stand nahmen sie Freiheiten in Anspruch, wie sie eher zu einem freiweltlichen Stift gepasst hätten: Sie unterlagen keiner strengen Klausur und keiner Residenzpflicht, sie besaßen persönliches Eigentum, über das sie frei verfügen konnten, und hielten sich zum Teil auch Mägde zur persönlichen Bedienung. Die Statuten, zu deren Einhaltung sie sich bei ihrem Eintritt in den Konvent verpflichten mussten, sind leider nicht erhalten.

Spätestens seit der Einführung der Benediktinerregel stand dem Kloster »in spiritualibus et temporalibus«, in geistlichen und weltlichen Angelegenheiten, ein Propst vor, der zusammen mit der Priorin die Aufsicht über die Nonnen und über die Klosterwirtschaft führte. Nominell hatte der Konvent das Wahlrecht zu diesem Amt, doch häufig blieb ihm nur übrig, den vom Landesherrn präsentierten Kandidaten zu akzeptieren. Der Propst hatte Sitz und Stimme auf den Landtagen des Fürstentums Lüneburg; einige der Amtsinhaber waren den Herzögen als Räte oder gar als Kanzler eng verbunden. Die Pröpste entstammten meist dem Bürgertum oder dem niederen Adel; hochadeliger Herkunft waren nur Heinrich (1306–1324), ein Bruder Herzog Ottos von Braunschweig-Lüneburg, und Christian (1393), ein Graf von Delmenhorst, der dann aus dem geistlichen Stand ausschied und heiratete. Als Inhaber der Pfarrrechte war der Propst auch für den Gottesdienst in der Klosterkirche verantwortlich, bei dem ihn mehrere Kapläne unterstützten. Zu Beichtvätern der Nonnen wurden jedoch in der Regel auswärtige Priester bestellt. Für ihre Amtsführung und ihren Lebensunterhalt stand den Pröpsten das Propsteigut zur Verfügung, das reiche Erträge abwarf und das geistliche Amt zu einer begehrten Pfründe werden ließ.

Neben der Priorin, die in freier Wahl durch den Konvent bestellt wurde, und der Subpriorin gab es gewiss auch die üblichen weiteren Ämter der Dechantin, Scholasterin, Küsterin und Thesaurarin; in den

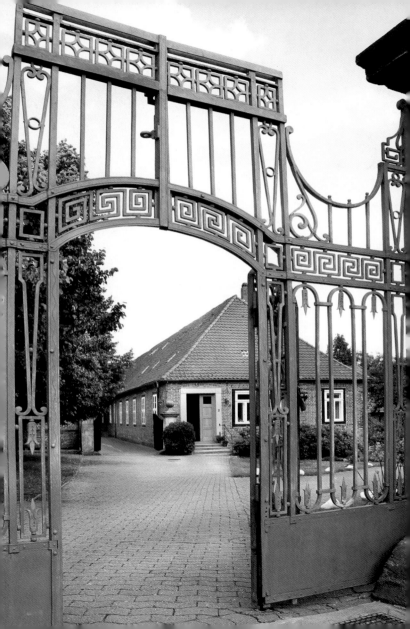

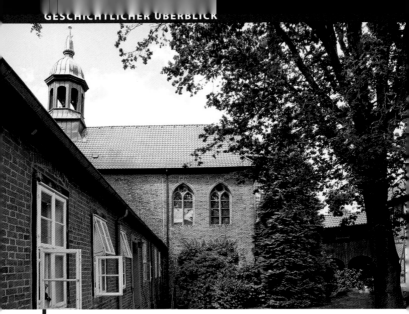

Klosterchor, Ansicht von Süden

Quellen werden sie allerdings nicht erwähnt. Eltern, die eine Tochter im Kloster unterbringen wollten, verschafften ihr – meist schon im kindlichen Alter – vom Konvent eine Anwartschaft oder Expektanz, die dann bei Freiwerden einer Stelle zum Eintritt berechtigte, zunächst während einer Probe- und Lehrzeit als Novizin, danach als reguläre Ordensschwester, die zur Teilnahme an den von der Regel vorgeschriebenen Gebetsstunden und geistlichen Übungen verpflichtet war. Die welfischen Landesherren beanspruchten das Recht, beim Regierungsantritt eine Bewerberin ihrer Wahl in das Kloster einzubitten; nicht alle machten davon aber Gebrauch. Der neuen Konventualin wurde von ihrer Familie eine Mitgift – ein Hof, ein Geldbetrag, eine Rente – verschrieben, die das Klostervermögen mehrte; dafür erhielt sie lebenslang eine Wohnung im Kloster und eine Präbende, den ihr zustehenden Anteil an den Geld- und Naturaleinkünften des Konvents.

Die Zahl der Klosterplätze schwankte, bedingt durch wechselnde Nachfrage wohl ebenso wie durch die wirtschaftliche Lage. Vor dem großen Klosterbrand von 1482 lag sie bei 24, nur zwölf Jahre danach lebten schon wieder 80 Personen im Kloster, wovon etwa die Hälfte dem Konvent angehört haben dürften. Das drohte die Klosterwirtschaft zu überfordern, so dass der Landesherr und der Mindener Bischof eine Aufnahmebeschränkung verfügten. 1531 werden neben 31 Nonnen und 5 Novizinnen auch 20 Laienschwestern namentlich genannt. Diese trugen zusammen mit einigen Konversen oder Laienbrüdern die Hauptlast der Arbeit im Klosterhaushalt und auf dem an den Klausurbereich angrenzenden Wirtschaftshof.

Güterbesitz und Wirtschaftsentwicklung

Die Gründungsausstattung des Klosters bestand offenbar aus vier Höfen in Walsrode, die noch im 16. Jahrhundert als »inboren gud« bezeichnet werden. Dazu kamen bald schon das Dorf Wohlsdorf und vielleicht auch ein Güterkomplex in Remlingen bei Braunschweig. Über die weitere wirtschaftliche Entwicklung geben die Quellen erst seit dem 13. Jahrhundert Auskunft; sie belegen eine stattliche Anzahl von Schenkungen, Stiftungen und Ankäufen von Höfen, Geld- und Kornrenten. Der Klosterbesitz wuchs dadurch kontinuierlich; größere Schwankungen oder Einbrüche sind nicht zu erkennen. Zu Beginn des 16. Jahrhunderts besaß das Kloster in einem Umkreis von etwa 30 km 182 Höfe in 69 Dörfern, aus denen es Abgaben in Geld oder Naturalien bezog, sowie den Kornzehnten in 40 und den Viehzehnten in 22 Dörfern. Den Eigenbedarf an Getreide, Fleisch und anderen Lebensmitteln deckte der Wirtschaftshof, dem je eine Korn-, Öl- und Walkmühle angeschlossen waren. Die vor allem als Fastenspeise benötigten Fische lieferten mehrere Fischteiche und der Fluss Böhme, in dem das Kloster über weite Strecken das Fischrecht besaß. Für Bau- und Feuerholz sorgten umfangreiche Holzberechtigungen in den Wäldern um Walsrode. Überschüssige Gelder wurden zu einem beträchtlichen Teil in Salzrenten aus der Lüneburger Saline angelegt. Insgesamt reichten die Einnahmen offenbar aus, um dem Kloster bis zur Reformation ein gutes Auskommen zu sichern. Die Höfe, die der Grundherrschaft des

Propstes oder des Konvents unterstanden, waren meist zu Meierrecht an die Klosterbauern vergeben, von denen ein Teil als Eigenhörige auch in persönlicher Abhängigkeit vom Propst standen. Das galt auch für die Einwohner Walsrodes, das sich vor den Toren des Klosters zu einem Marktflecken entwickelt hatte, und abgeschwächt auch für das benachbarte Fallingbostel. Beide Orte konnten erst spät und nur mit Hilfe des welfischen Landesherrn die engen rechtlichen und wirtschaftlichen Bindungen an das Kloster lockern, und erst durch die Reformation wurden sie dann gänzlich beseitigt.

Geistliches Leben im Kloster

Wie in allen Klöstern und Stiften, so stand auch in Walsrode die Teilnahme am Chordienst sowie an den mehrmals am Tage gehaltenen Gebetsstunden und Andachten im Mittelpunkt des religiösen Lebens. Die Nonnen beteiligten sich auch an den Memorien oder Anniversarien, den jährlich abzuhaltenden Totengedenkfeiern, die zur Beförderung des Seelenheils Verstorbener noch von ihnen selbst oder von ihren Verwandten gestiftet worden waren. Ein Memorienbuch ist nicht erhalten, doch berichten die Urkunden von mehr als 30 solcher Gedenkfeiern für Angehörige adeliger oder bürgerlicher Familien, aber auch für Mitglieder des welfischen Herzogshauses. Sie wurden vor einem der Altäre in der Klosterkirche zelebriert. Neben dem Hochaltar, der der Jungfrau Maria, Sankt Benedikt und weiteren 50 Heiligen gewidmet war, sind zwei weitere bekannt: ein Nikolaus-Altar, gestiftet um 1300 von der Adelsfamilie Schlepegrell, und ein Altar der heiligen Märtyrer Simon und Judas, an dem die Herren von Hodenberg das Patronat besaßen. Zudem gab es außerhalb der Kirche einen Corpus-Christi-Altar in einer Kapelle, deren genaue Lage unbekannt ist.

Einige dem Kloster besonders verbundene Adelsfamilien wurden in die Gebetsgemeinschaft des Konvents aufgenommen, und ihnen wurde gestattet, ihre Toten auf dem vom Kreuzgang umgebenen Klosterkirchhof zu bestatten. 1490 gründeten der Propst, der Walsroder Rat und die Familie von Hodenberg eine »Bruderschaft der Ersten Messe«, die täglich noch vor dem ersten Chorgebet der Nonnen am Hodenberg-Altar den Gottesdienst feierte. Sie beteiligte sich auch an der Ar-

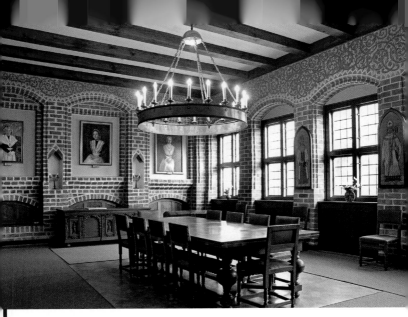

Innenansicht des Remters

menfürsorge, die für das Kloster eine selbstverständliche Verpflichtung war. Zahlreiche Spenden und Stiftungen legten dafür die materielle Grundlage. Noch 1548 stellte Pelleke von Hodenberg ein Kapital zur Verfügung, von dessen Zinsen die Bedürftigen mit Lebensmitteln, Kleidung und Schuhen bedacht wurden. Als »Heringsspende« lebt die Erinnerung an diese wohltätige Einrichtung bis in die Gegenwart fort.

Außer in der Klosterkirche war der Walsroder Propst auch für den Gottesdienst in einigen benachbarten Dorfkirchen verantwortlich, über die das Kloster das Patronat erworben hatte oder die ihm inkorporiert worden waren: in Meinerdingen (1269), Steimke (1310), Gilten (1314) und Fallingbostel (erwähnt erst 1571), außerdem wohl schon seit der Gründung auch im fernen Wohlsdorf.

Wie in den meisten Klöstern, so gab es auch in Walsrode Zeiten nachlassender Disziplin und sinkender Klosterzucht. 1376 drohte der

Mindener Bischof denjenigen Nonnen Strafen an, die sich ohne Erlaubnis außerhalb des Klosters aufhielten und ihre Verwandten gegen die Priorin und den Propst aufstachelten. 1475 versuchte der Celler Herzog Friedrich der Fromme, den Konvent wieder stärker auf die Regel Benedikts zu verpflichten: Die Klausur und die gemeinsamen Mahlzeiten sollten eingehalten, der Besuch bei Verwandten auf acht Tage beschränkt werden. 1482 führte dann seine Schwiegertochter Anna von Nassau eine umfassende Reform durch, wobei das Schwesterkloster Ebstorf Hilfe leistete. Ein Ergebnis dieser Reform war wohl die Gründung einer Schule, die 1490 zuerst erwähnt wird. Der Schulmeister unterstand dem Propst; die Schüler trugen mit ihrem Gesang zur Ausgestaltung der Messen und Memorienfeiern bei. 1496 stiftete der Walsroder Bürgermeister Cord Gogreve ein Schulgebäude außerhalb der Klostermauern für die neue Einrichtung.

Der Klosterbrand von 1482

Mehrmals in seiner Geschichte wurde das Kloster Walsrode durch kriegerische Auseinandersetzungen in Mitleidenschaft gezogen, so 1377 im Lüneburger Erbfolgekrieg, 1416 bei einer privaten Fehde des Johann Bornemann gegen den Propst und 1459 während eines Streits zwischen den welfischen Vettern in Celle und Wolfenbüttel. Dabei wurden Höfe der Klosterbauern niedergebrannt und das Vieh weggetrieben. Doch blieben die Schäden gering im Vergleich mit dem großen Brandunglück, von dem das Kloster am 29. Mai 1482, nur wenige Wochen nach der Reform, heimgesucht wurde. Auslöser war ein Blitzschlag. Das Feuer äscherte den größten Teil der mittelalterlichen Wohn- und Wirtschaftsgebäude ein, vernichtete das Inventar und die Klosterurkunden, deren Inhalt nur durch ein Kopiar überliefert ist, und zog auch die Kirche in Mitleidenschaft. Die Größe des Verlustes kann man ermessen, wenn man sich die reiche mittelalterliche Ausstattung der anderen lüneburgischen Klöster in Lüne und Ebstorf, Isenhagen und Wienhausen vor Augen hält. Geldsammlungen auch in den Nachbarterritorien unterstützten den Wiederaufbau, der sich über mehrere Jahre hinzog; erst 1496 konnte die Klosterkirche neu geweiht werden.

Die lutherische Reformation

Als Herzog Ernst der Bekenner 1529 im Fürstentum Lüneburg die Lehre Martin Luthers einführte, musste er sich in den sechs Frauenklöstern des Landes über zum Teil heftigen Widerstand hinwegsetzen. Auch in Walsrode gab es Proteste. Zwar fügte sich der letzte Propst Johann Wichmann dem Verlangen des Herzogs, ihm die Propstei mit ihrem reichen Güterbesitz abzutreten; ob er das freiwillig oder unter Zwang tat, bleibt aber offen. Der Konvent lieferte dem Landesherrn auch das silberne Messgeschirr aus der Kirche aus und musste die Einsetzung eines evangelischen Predigers hinnehmen. Unter der Führung der Priorin Anna Behr weigerte er sich jedoch, selbst den Gottesdienst auf lutherische Art zu feiern. Es wird überliefert, die Priorin habe aus Ärger über eine missliebige Predigt mit den Pantoffeln nach der Kanzel geworfen. Einige der Konventualinnen hielten bis zu ihrem Tod am katholischen Glauben fest. Erst um 1570 scheint sich die Reformation im Kloster Walsrode endgültig durchgesetzt zu haben.

Das Kloster nach der Reformation

In rechtlicher, wirtschaftlicher und konfessioneller Hinsicht griff die Reformation tief in die Verhältnisse des Klosters ein. Einen völligen Bruch mit der Vergangenheit stellte sie jedoch nicht dar. Die Lebensgewohnheiten der Konventsangehörigen änderten sich zunächst kaum. Der Chordienst blieb weiterhin verbindlich, wenn er auch formal und inhaltlich der neuen Lehre angepasst wurde. Den Rahmen für das evangelische Klosterleben legte die 1555 von Herzog Franz Otto, dem Sohn Ernsts des Bekenners, erlassene Klosterordnung fest, ergänzt und verschärft durch eine Ordnung Herzog Wilhelms d. J. von 1574. Beide enthielten Vorschriften und Regelungen nicht nur für die geistlichen Zeremonien, sondern auch für die Haushaltsführung, für die Kleidung der Konventualinnen und der Domina – so wurde die Priorin nun genannt – und für ihre Reisen zu Freunden und Verwandten. 1619 versuchte Herzog Christian seinen Einfluss auf die Frauenklöster zu stärken, indem er sich die Besetzung der Klosterplätze und die Ernennung der Domina vorbehielt. Das stieß auf den Widerspruch der lüneburgischen Landstände, und es blieb auch in Walsrode bei der

freien Wahl, die allerdings durch den Herzog bestätigt werden musste. Den Wahlakt leitete nun der Klosteramtmann, der anstelle des Propstes die eingezogenen Klostergüter verwaltete, seit dem 18. Jahrhundert dann ein landesherrlicher Klosterkommissar. Seit 1734 wurde die Leiterin des Konvents wieder, wie schon in der Frühzeit des Klosters, Äbtissin genannt.

Die Zahl der Klosterplätze betrug nun meist zwölf, zeitweise auch nur elf. Die Äbtissin erteilte dafür Expektanzen; für die Bewerberinnen war seit 1704 ein Mindestalter von sieben Jahren vorgeschrieben. 1699 verfügte Herzog Georg Wilhelm, der letzte Landesherr aus der Celler Linie des Welfenhauses, dass das Kloster Walsrode ausschließlich Frauen aufnehmen sollte, die adeligen Standes waren. Bis dahin hatte der Adel zwar dominiert, doch waren seit der Einführung der Benediktinerregel immer wieder auch Bürgerliche zugelassen worden. Dieser Adelsvorbehalt überdauerte alle gesellschaftlichen Wandlungen und wurde erst nach dem Zweiten Weltkrieg aufgegeben.

Der umfangreiche Güterbesitz des Klosters war nach der Refomation in ein landesherrliches Klosteramt umgewandelt worden und wurde damit Teil des Domaniums. Dafür übernahm der Staat den Unterhalt der Klosterangehörigen mit Lebensmitteln, Feuerholz, Torf und anderen Gebrauchsgütern – anfangs je nach Bedarf, seit 1626 in festgelegten Mengen. Dem Konvent blieben die Fischerei im Klosterteich und das Recht, 32 Schweine zur Mast in den Klosterforst zu treiben. Geldeinnahmen flossen fast nur aus den Salzgütern in der Lüneburger Saline. Davon mussten die Gebäude unterhalten und die Geldpräbenden der »Chanoinessen«, wie man die geistlichen Frauen nun nannte, bestritten werden. Sie betrugen etwa 100 Reichstaler jährlich; die Äbtissin erhielt wegen ihres höheren Aufwands das Doppelte, auch von den Naturallieferungen des Amtes.

Die Einkünfte reichten nicht aus, um die Klostergebäude auf Dauer instand zu halten. Schon 1639 beklagte die Domina Anna Magdalene von Jettebrock den »armseligen Zustand« des Klosters. Einige Gebäude mussten wegen Baufälligkeit niedergelegt werden. 1691 schlug der mit einer Untersuchung beauftragte Hofrichter Hermann Spörcken einen völligen Abriss und einen Neubau vor. 1712 wurde dann

Innenansicht des Klosterchors

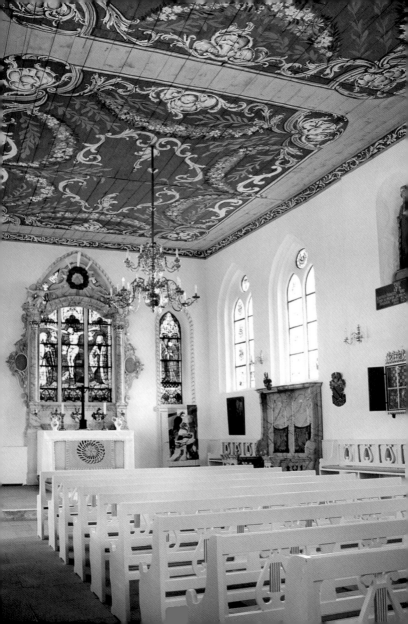

tatsächlich mit der Abtragung begonnen, 1717 der Grundstein für den neuen Wohntrakt gelegt, und 1720 konnte der Konvent in den fertigen Bau einziehen. Der Äbtissin stand weiterhin ein eigenes Gebäude zur Verfügung, und auch einige der Konventualinnen blieben in den Privathäusern wohnen, die sie auf eigene Kosten innerhalb der Klostermauern erbaut hatten.

Auch in evangelischer Zeit blieb das klösterliche Leben von Frömmigkeit, Andacht und Glaubensgewissheit bestimmt. Ein eindrucksvoller Beleg dafür ist eine Sammlung von Texten, die die Domina Anna Magdalena von Jettebrock 1649 unter dem Titel »Christliche Gebet so im Kloster zu Walßrode gebräuchlich« drucken ließ. Die Regierungsbehörden in Celle und später in Hannover sorgten durch strenge Aufsicht dafür, dass Verstöße gegen Zucht und Disziplin, wie sie in manchen anderen Frauenklöstern offenbar vorkamen, rasch abgestellt und geahndet wurden. Im Dreißigjährigen und im Siebenjährigen Krieg drangen fremde Truppen auch nach Walsrode vor, doch blieb das Kloster von größeren Schäden verschont. Umso ärger wurde dem Konvent in der Franzosenzeit zu Beginn des 19. Jahrhunderts mitgespielt, während der Zugehörigkeit Walsrodes zum kurzlebigen Königreich Westphalen und zum Kaiserreich Frankreich. Das Klosteramt wurde dem General Durosnet 1811 als Dotation übertragen, wodurch die Naturallieferungen an den Konvent wegfielen. Noch im selben Jahr legten die Franzosen die Hand auf das Kloster selbst, erklärten es für aufgehoben und vertrieben die Konventualinnen aus ihren Wohnungen. Das gesamte Inventar einschließlich der mobilen Ausstattung des Klosterchors wurde meistbietend verkauft. Nur Weniges davon konnte zurückerworben werden, als die Fremdherrschaft 1813 nach der Niederwerfung Napoleons ein Ende fand. Das Kloster wurde restituiert, der Konvent zog wieder ein, und 1819 konnte auch der neu eingerichtete Chor wieder eingeweiht werden.

In den folgenden Jahrzehnten sanken der Salzpreis und damit auch die Erträge aus der Lüneburger Saline so stark, dass das Kloster in seiner Lebensfähigkeit gefährdet war. 1861 wurde deshalb ein Rezess mit der Domanialverwaltung geschlossen: Der Konvent trat die Verwaltung des Klostervermögens ab; der Staat übernahm die Bauunterhal-

tung und alle sonstigen Verpflichtungen und auch die Auszahlung der Präbenden an die Konventualinnen. Damit verzichtete das Kloster auf einen Teil seiner Eigenständigkeit, sicherte aber dauerhaft seine Existenz. Dem hannoverschen König Georg V., dessen Wohlwollen den Rezess ermöglicht hatte, und seinen Nachkommen hielt der Konvent auch über die Annexion des welfischen Staates durch Preußen im Jahr 1866 hinaus die Treue. Der preußischen Regierung galt Walsrode, ebenso wie die anderen lüneburgischen Frauenklöster, als ein Hort des Welfentums. Doch das hinderte Kaiser Wilhelm II. nicht daran, dem Kloster 1910 zum Rückkauf des in privaten Besitz übergegangenen ehemaligen Refektoriums eine beträchtliche Summe aus seiner Privatschatulle zur Verfügung zu stellen.

Ohnehin spielte die Politik im klösterlichen Leben nur eine Nebenrolle. Auch nach der Reformation blieb das soziale Engagement ein wesentlicher Faktor im Selbstverständnis des Konvents. Für die Linderung von Armut und die Fürsorge für Bedürftige wurden nun zunehmend private Mittel eingesetzt; davon zeugen verschiedene Stiftungen und Legate mit zum Teil stattlichen Beträgen. 1842 gründete die Äbtissin Luise von Marschalck eine Armenschule für Mädchen aus unbemittelten Familien, und von 1879 bis 1883 und dann wieder ab 1890 unterhielt das Kloster eine Warteschule für noch nicht schulpflichtige Kinder. Die Konventualin Amalie von Stoltzenberg war maßgeblich an der Einrichtung des ersten Walsroder Krankenhauses beteiligt, das 1875 eröffnet wurde. Durch solche Aktivitäten wuchsen Respekt und Anerkennung bei den Einwohnern der Stadt.

Der Erste Weltkrieg beendete dann endgültig die Zeit, in der das Kloster ein in sich ruhender, nach außen abgeschirmter Bereich gewesen war. Den veränderten Lebensbedingungen der modernen Welt verschloss sich auch der Walsroder Konvent nicht; der Zugehörigkeit stand die Ausübung eines Berufs nicht mehr im Wege, und schon 1920 bestand eine der Konventualinnen ihr Doktorexamen in Chemie. Nach 1933 beabsichtigte das nationalsozialistische Regime, die Klöster aufzuheben und die Gebäude für »völkische« Zwecke zu nutzen; das rasche Ende des Dritten Reichs hat das verhindert. Im Zweiten Weltkrieg blieb Walsrode von größeren Schäden verschont. Die wertvollsten

Kunstschätze waren vorsorglich nach Ebstorf in Sicherheit gebracht worden, von wo sie 1948 zurückkamen. 1937 wurde der Präsident der Klosterkammer Hannover zum Kommissar für die lüneburgischen Damenklöster ernannt; als Landeskommissare führen seine Nachfolger und Nachfolgerinnen auch heute noch die Staatsaufsicht über das nach wie vor rechtlich selbstständige Kloster Walsrode.

Bau- und Kunstgeschichte

Die Klosterkirche

Wie Grabungen im Jahr 1971 ergeben haben, wurde ein vermutlich hölzerner Bau aus der Gründungszeit des Klosters gegen Ende des 12. Jahrhunderts durch eine romanische Saalkirche ersetzt. Diese wiederum wurde im 13. Jahrhundert durch eine dreischiffige, flach gedeckte spätromanische Pfeilerbasilika ersetzt, in deren südlichen Querhausarm der später mehrmals vergrößerte Nonnenchor eingefügt war. Dem Brand des Klosters im Jahr 1482 fiel auch die Kirche zum Opfer, die zugleich das Gotteshaus des Fleckens Walsrode war; nur der Nonnenchor blieb weitgehend verschont. Er wurde in den 1496 geweihten, als zweischiffige gewölbte Halle errichteten Neubau einbezogen und blieb auch erhalten, als die Kirche 1847–1850 wegen Baufälligkeit abgebrochen und unter Beibehaltung des Turms von 1786 in der Westfassade durch Ludwig Hellner in klassizistischen Formen als lang gestreckter Saal mit zweigeschossigen umlaufenden Emporen neu errichtet wurde. Als reine Gemeindekirche ist der Bau seitdem nicht mehr dem Klosterensemble zuzurechnen.

Der Klosterchor

Der Klosterchor, von dem aus die Nonnen dem Gottesdienst beiwohnten, ist in der heutigen Gestalt ein längsrechteckiger Saal mit einer flachen, 1778 mit Blumen und Ornamenten auf blauem Grund bemalten Holzdecke. Ursprünglich zur Kirche hin offen, wurde der Raum beim Neubau der Pfarrkirche 1847–1850 durch eine massive Wand mit verglasten Fenstern und Türen geschlossen. Der frühere Zugang in der Westwand ist noch sichtbar; 1719/20 wurde er in die Südwand

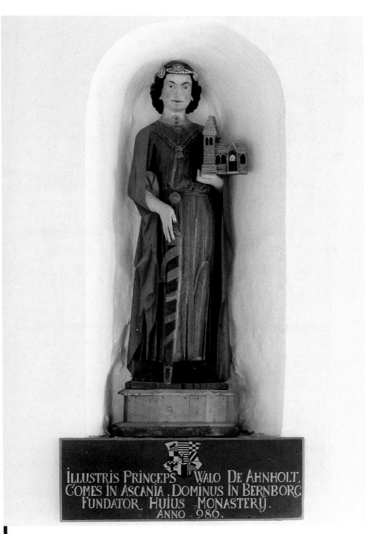

ILLUSTRIS PRINCEPS WALO DE AHNHOLT,
COMES IN ASCANIA, DOMINUS IN BERNBORG,
FUNDATOR HUIUS MONASTERIJ.
ANNO 986.

Statue des Grafen Wale, Lindenholz, um 1300

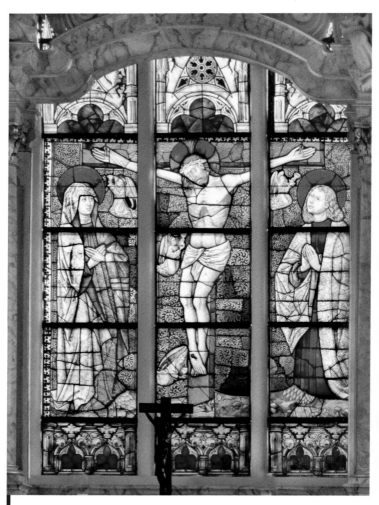

Buntglasfenster mit Kreuzigungsszene, ca. 1483

verlegt. Genutzt wird der Klosterchor heute nur noch bei feierlichen Anlässen; am Gottesdienst nehmen die Konventualinnen in ihren Kirchenstühlen auf dem Chor der Pfarrkirche teil.

Die heutige Ausstattung des Klosterchors beruht nicht auf einer einheitlichen und geschlossenen Konzeption. Vielmehr sind hier die Kunstwerke und historisch bedeutsamen Objekte aus unterschiedlichen Zeitabschnitten und Stilepochen zusammengestellt worden, die dem Kloster über alle schweren Verluste hinweg noch geblieben sind. Auffallendster und kostbarster Schmuck des Raumes sind die farbigen Glasmalereien in den drei Fenstern der östlichen Wand, für die sie von Anfang an bestimmt waren. Sie wurden bald nach dem Brand von 1482 geschaffen, vielleicht in einer Lüneburger Werkstatt, und gehören mit ihrer zurückhaltenden, fein aufeinander abgestimmten Farbgebung in Weiß, Gelb, Rot und Blau zu den besten Werken ihrer Art in Norddeutschland. Das dreiteilige mittlere Fenster zeigt den an das Kreuz geschlagenen leidenden, nur mit einem Lendentuch bekleideten Christus; Engel fangen das aus seinen

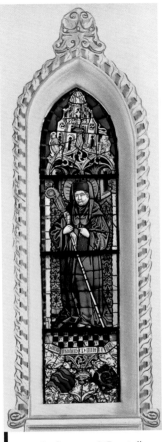

Buntglasfenster mit Darstellung des heiligen Benedikt

Wundmalen rinnende Blut in kleinen Kelchen auf. Maria und Johannes, die Mutter und der Lieblingsjünger des Herrn, stehen mit Blickrichtung auf ihn betend neben dem Kreuz; ihre kostbaren Gewänder lassen die

Nacktheit und das Elend des Gekreuzigten umso stärker hervortreten. Im linken Fenster ist der Klosterpatron Johannes der Täufer, im rechten der Ordensstifter Benedikt dargestellt. Die beigegebenen Wappenscheiben verweisen auf die Stifter der Glaskunstwerke, die Lüneburger Ratsfamilien Stöterogge und Stoketo.

In die beiden Maßwerkfenster der Südwand sind in den unteren Abschnitten vier Scheiben mit Darstellungen der Heiligen Bartholomäus und Thomas, Michael, Georg und Scholastika eingelassen, die im Kloster vielleicht besonders verehrt wurden. Darüber befinden sich Wappenscheiben unterschiedlicher Qualität; teils stammen sie noch aus spätgotischer Zeit, teils aus dem 16. und 17., eine aus dem 19. Jahrhundert. Einige tragen die Namen von Walsroder Äbtissinnen, andere weisen auf Familien hin, die in enger Beziehung zum Kloster standen und zu seinen Förderern zählten. Ob diese Scheiben originär für die Südwandfenster angefertigt wurden, ist ungewiss; möglicherweise wurden sie beim Abbruch anderer Bauteile des Klosters, etwa des Kreuzgangs oder einer nicht genau zu lokalisierenden Corpus-Christi-Kapelle, hierher versetzt.

Zur weiteren Ausstattung des Klosterchors gehören mehrere bemerkenswerte Stücke, darunter als ältestes in einer Nische der Südwand die um 1300 entstandene hölzerne, farbig gefasste Stifterfigur des Grafen Wale, der als Ritter gekleidet ist, mit der rechten Hand sein Schwert hält und auf dem linken Arm ein Kirchenmodell trägt, aus dessen südlichem Querschifffenster eine Nonne herausschaut. Der darunter befindliche Reliquienschrein aus dem Ende des 15. Jahrhunderts enthält im oberen Teil 27 kästchenartige Fassungen, in denen Partikel von Heiligen und andere Devotionalien aufbewahrt wurden, im unteren zwischen künstlichen Blumen und Pflanzen die Figur des auferstandenen Christus, der dem ungläubigen Thomas seine Wundmale zeigt. Eine ausdrucksvolle Schnitzarbeit ist das hölzerne Relief des letzten Abendmahls, das auf engem Raum Jesus inmitten der zwölf jeweils als ausgeprägte Charaktere dargestellten Jünger zeigt. Judas, durch den Geldbeutel als Verräter gekennzeichnet, ist hier keine Randfigur, sondern wird durch den direkten Blickkontakt mit dem Herrn aus der Gruppe herausgehoben. Das Bildwerk wurde um 1520 geschaffen,

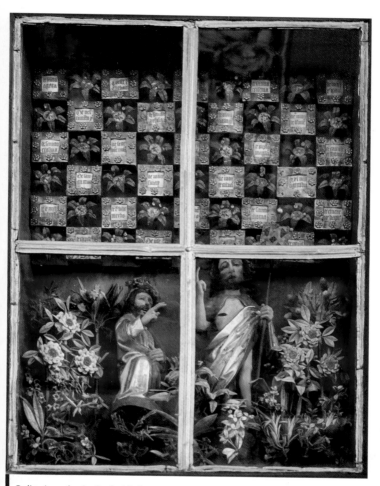

Reliquienschrein, Ende 15. Jh.

vielleicht von Benedikt Dreyer aus Lüneburg, und könnte für einen Altarschrein bestimmt gewesen sein.

Von einem spätbarocken Schrein wird das »Bambino« geschützt, eine 36 cm hohe Statuette des Christusknaben, die Ende des 15. Jahrhunderts im belgischen Mecheln angefertigt wurde. Ihr galten gewiss in besonderem Maß die Andacht und die Verehrung der Nonnen, die sie mit kostbaren, zum Teil wohl selbst gefertigten Stoffen bekleideten. Das heutige Kleid ist aus Teilen älterer Gewänder zusammengesetzt: italienischem Samt mit Granatapfelmuster, aufgesetzten Medaillons mit Perlenstickerei und Schmuckbrakteaten, weißem Leinen mit angefügten Klöppelspitzen. Die Perlen in den Medaillons stammen aus Flüssen der Lüneburger Heide, in denen sie früher in großer Zahl gefunden wurden.

Das Antependium, das hinter Glas ausgestellt ist, stammt ebenfalls noch aus der Zeit vor der Reformation. Es diente einst als Altarbehang; der Mittelteil mit einer gestickten Kreuzigungsszene ist vielleicht einem Messgewand entnommen worden. Auf den Seitenstreifen wechseln sich roter Samt mit Granatapfelmuster und venezianische Bildweberei ab; diese lässt einen Brunnen als Sinnbild der Wiedergeburt erkennen, daneben zwei weibliche Gestalten, die je ein Hundepaar an der Leine halten – ein Motiv, das als eine Mahnung gedeutet worden ist, die Wollust und andere mit dem Klosterleben nicht vereinbare böse Triebe zu bändigen und zu beherrschen.

Die übrigen Teile des Inventars sind in der Barockzeit angefertigt worden. Auf dem von Säulen getragenen Gebälk des Altaraufsatzes von 1744, der das Kreuzigungsfenster umrahmt, sitzen zwei Engel; ein Wolkenkranz umschließt ein Dreieck, das Sinnbild der Trinität, mit dem Namen Jehovahs, des Gottes des Alten Testaments, dessen Stimme nach Aussage der Propheten oftmals aus den Wolken heraus ertönte.

Der Äbtissinnenstuhl aus dem Jahr 1752 ist in seiner heutigen Gestalt wohl neu zusammengesetzt worden. Seine Kissen sind moderne Stickarbeiten; sie nehmen ein Motiv auf, das sich in den anderen Heideklöstern, vor allem Lüne und Wienhausen, auf Banklaken und Wandteppichen mehrfach findet: den Pelikan, der sich die Brust auf-

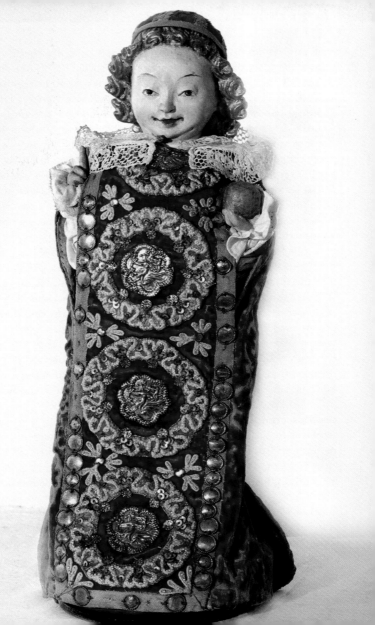

ritzt, um mit dem eigenen Blut seine Jungen zu tränken – ein häufig verwendetes Sinnbild für den Opfertod Christi. Ein barockes Gemälde hängt links neben dem Äbtissinnenstuhl. Es zeigt den Erlöser betend am Ölberg, während die Jünger in Schlaf versunken sind. Im Hintergrund ist Jerusalem dargestellt, und aus dem Tal davor nähern sich die Kriegsknechte, die Jesus festnehmen werden. Ein Engel bringt Licht in die vom Mond sonst nur schwach erleuchtete Szenerie.

An der westlichen Wand steht ein Gehäuse für die Uhr im Turm auf dem Dach des Klosterchors, versehen mit den Wappen der mutmaßlichen Stifterin, der 1768 in das Kloster eingetretenen späteren Äbtissin Friederike Henriette von Pufendorf.

Vier Porträts von Äbtissinnen des 18. Jahrhunderts hängen an der Wand neben der Eingangstür. Das älteste zeigt die 1737 im Alter von 90 Jahren gestorbene Dorothea Magdalena von Stoltzenberg; es soll der Überlieferung nach auf dem Totenbett entstanden sein. Auf einer in spätbarocken Formen gerahmten Tafel sind 16 auf Blech gemalte Wappen von Walsroder Äbtissinnen angebracht, die in der Zeit nach der Reformation amtiert haben. Bei einer zweiten Tafel sind die Wappen in Emaille gearbeitet. Weitere Einzelwappen finden sich im Klosterchor und auch in den Konventsgebäuden; sie sind ein Beleg dafür, dass die durchweg dem Adel angehörigen Konventualinnen sich ihres privilegierten Standes immer bewusst blieben und sich ihren Familien auch nach dem Eintritt in das Kloster weiterhin verbunden fühlten.

Die Klosteranlage

Über die Baugestalt der mittelalterlichen Klosteranlage mit ihren Wohn- und Wirtschaftsgebäuden haben wir wenig konkrete Vorstellungen; zu stark haben der Brand von 1482 und die Erneuerung der Bausubstanz im zweiten Drittel des 18. Jahrhunderts die ursprüngliche Konzeption zerstört und verändert. Der Merianstich von »Closter und Stättlein Walsrode« aus dem Jahr 1654 vermittelt zwar einen Eindruck von der damals vorhandenen Baumasse, aber keine genaueren Erkenntnisse zur Topographie. Der älteste überlieferte Gesamtplan ist von 1755. Er zeigt den von einem Wasserlauf durchzogenen Klosterbereich, wie er noch jetzt durch die Pfarrkirche und durch kleinere

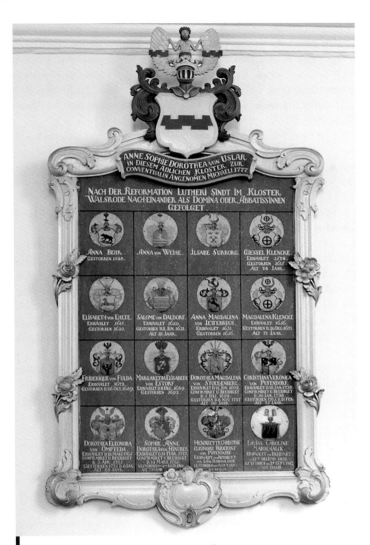

ANNE SOPHIE DOROTHEA von USLAR,
IN DIESEM ADLICHEN KLOSTER ZUR
CONVENTUALIN ANGENOMEN MICHAELI 1777.

NACH DER REFORMATION LUTHERI SINDT IM KLOSTER
WALSRODE NACH EINANDER ALS DOMINA ODER ÄBBATISSINNEN
GEFOLGET.

ANNA BEHR.
GESTORBEN 1548.

ANNA von WEIHE.

ILSABE SURBORG.

GIESSEL KLENCKE.
ERWÄHLET 1574.
GESTORBEN 1612.
ALT 74 JAHR.

ELISABETH von EHLTE.
ERWÄHLET 1615.
GESTORBEN 1620.

SALOME von DALDORF.
ERWÄHLET 1620.
GESTORBEN D.8. JUN. 1631.
ALT 61 JAHR.

ANNA MAGDALENA
von LETTEBRUCH.
ERWÄHLET 1631.
GESTORBEN 1636.

MAGDALENA KLENCKE.
ERWÄHLET 1636.
GESTORBEN D.30.DEC.1671.
ALT 71 JAHR.

FRIDERIQUE von FULDA.
ERWÄHLET 1672.
GESTORBEN D.6.OCT.1689.

MARGARETHA ELISABETH
von ESTORF.
ERWÄHLET D.8 DEC. 1689.
GESTORBEN 1692.

DOROTHEA MAGDALENA
von STOLTENBERG.
ERWÄHLET D.21. JUN. 1692.
CONFIRMIRET U. BETODIGET
D. 5 JUL. 1692.
GESTORBEN D.4. NOV. 1737.
ALT 80 JAHR.

CHRISTIANA VERONICA
von PUFENDORF.
ERWÄHLET D.18. JAN.1738.
CONFIRMIRET U. BETODIGET
D. 30 JAN. 1738.
GESTORBEN D.8.G.D.31 FEB.
ALT 72 JAHR.

DOROTHEA ELEONORA
von OMPTEDA.
ERWÄHLET D.22. MARTII 1752
CONFIRMIRET U. BETODIGET
D. 3. APR. 1752.
GESTORBEN 1772. D.8 JAN.
ALT 66 JAHR.

SOPHIE ANNE
DOROTHEA von HINUBER.
ERWÄHLET D.19. FEBR. 1772.
CONFIRMIRET U. BETODIGET
D. 14. MARZ 1772.
GESTORBEN d.13.APR.1809
ALT 73 JAHR.

HENRIETTE CHRISTINE
ELEONORE FRIDRIKE
von PUFENDORF.
ERWÄHLET und BETODIGET
D.2. bis OCTOBER 1809
GESTORBEN D.14. JUNI
1826.

LOUISE CAROLINE
MARSCHALCK.
BEFODIGET am ERZOGNET
- 12 DECEMD. 1832.
GESTORBEN IM 10 SEPT.1865.
ALT 74 JAHR.

Wappentafel der nachreformatorischen Äbtissinnen

Wirtschaftsgebäude nach Norden und Nordwesten, durch die im 18. Jahrhundert erneuerte Klostermauer nach Westen und nach Süden hin abgegrenzt ist, und dazu den im Osten vorgelagerten damaligen Amtshof, der bis zur Reformation der Wirtschaftshof des Klosters war. Die einstige Propstei, das nunmehrige Amtshaus, lag zwischen Kirche und Wirtschaftshof außerhalb des engeren Klosterbezirks. Dass die Wirtschaftsbauten – Pferde- und Viehstall, Schweinehaus, Wagen- und Torfscheune, Wasch-, Schlacht- und Brauhaus – noch die gleiche Funktion und die gleiche Lage wie im Mittelalter hatten, ist anzunehmen, wenn auch nicht zu belegen. An der Böhme, an die das Klosterareal sich im Osten anlehnt, lagen die Mehl- und die Walkmühle; die in älteren Quellen erwähnte Ölmühle war 1755 nicht mehr vorhanden.

Von den Wohntrakten umgeben war der an die Kirche angelehnte Klosterkirchhof, auf dem die Nonnen und später die Konventualinnen ihre letzte Ruhestätte fanden, falls sie nicht von ihren Familien heimgeholt wurden. Er war vermutlich von einem Kreuzgang umgeben, der wohl schon dem Brandunglück von 1482 zum Opfer fiel. Welche Gestalt die nach dem Brand neu errichteten Wohnbauten hatten, ist unbekannt. Nach ihrem Abbruch um 1715 soll ein Teil der Steine zum Bau des Zuchthauses in Celle verwendet worden sein. Unter teilweiser Nutzung der vorhandenen Fundamente errichtete der kurfürstliche Oberbaumeister Johann Caspar Borchmann den 1720 bezugsfertigen »Langen Gang«, dessen zwei Flügel einen rechten Winkel bilden. In ihm befinden sich noch heute sechs – in jüngster Zeit modernisierte – Wohnungen, die von einem durchlaufenden Flur aus erschlossen werden. Bemerkenswert sind die um 1780 wohl von dem Landbaumeister Otto Heinrich von Bonn entworfenen Türen im Stil des späten Rokoko. Im Übrigen ist der Bau außen und innen betont schlicht gehalten. Der Flur erhält einen besonderen Akzent durch die an den Wänden angebrachten Wappenschilder von Konventualinnen aus den letzten zwei Jahrhunderten.

Die Beschränkung auf sechs Wohnungen hatte nicht nur Kostengründe, sondern war auch deswegen erfolgt, weil mehrere der Klosterdamen sich noch vor der Errichtung des »Langen Gangs« innerhalb des Klosterbezirks eigene Häuser erbaut hatten, die weiterhin für

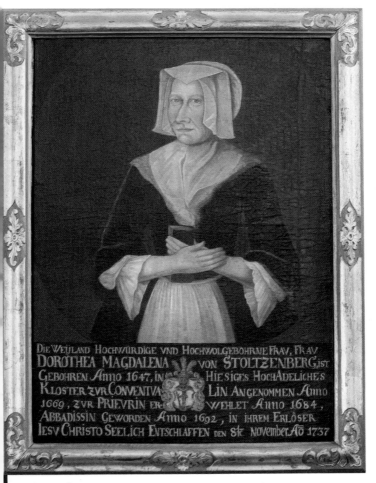

Porträt der Äbtissin Dorothea Magdalena von Stoltzenberg

Grabstein der Äbtissin Dorothea Eleonora von Ompteda

Wohnzwecke genutzt wurden. Eines davon, das von Bothmersche Haus im Westen des Areals, ist heute Wohnsitz der Äbtissin und beherbergt das Klosterarchiv. Die Lage der mittelalterlichen Abtei ist nicht bekannt. Im 18. Jahrhundert residierten die Äbtissinnen in einem Gebäude östlich des neuen Wohntrakts, das 1730 abgerissen und als Fachwerkbau neu errichtet werden musste. Dabei wurde in einem Teil des oberen Geschosses ein Kapitelsaal als Versammlungsraum des Konvents eingerichtet und das Haus durch einen noch heute vorhandenen hölzernen Gang mit dem Klosterchor verbunden, um einen direkten Zugang zu ermöglichen.

Außer dem Klosterchor hatte nur ein Gebäude den Brand von 1482 unbeschädigt überstanden: ein an das alte Äbtissinnenhaus angrenzender spätmittelalterlicher Backsteinbau, der vielleicht als Refektorium oder Kapitelhaus genutzt worden war. In einem Gewölbe unter

dem Haus sollen sich die Grablegen Herzog Johanns von Braunschweig-Lüneburg und Bischof Ludwigs von Minden – auch er ein Welfe – befunden haben, die im 14. Jahrhundert bei Besuchen im Kloster starben. Nach der Reformation verlor der Raum seine Funktionen, diente zeitweilig als Pferde- und Schweinestall und ging schließlich sogar in privaten Besitz über. Erst Ende des 19. Jahrhunderts erkannte man seine Bedeutung und seinen kunstgeschichtlichen Wert. 1910 wurde der Bau zurückgekauft und anschließend historisierend restauriert. Von außen ist er eher unscheinbar; der flach gedeckte, durch Blenden und Nischen gegliederte Innenraum jedoch gilt als ein wichtiges Beispiel spätgotischer Profanarchitektur. Der Walsroder Konvent nutzt ihn heute als Remter, als seine »gute Stube« zu festlichen Anlässen. An den Wänden befinden sich Porträts von Äbtissinnen aus neuerer Zeit.

Der gesamte ummauerte Klosterbezirk mit liebevoll gepflegten Gärten und zum Teil seltenen Bäumen bietet in der Verbindung von Natur und gewachsener Baukultur reizvolle Perspektiven, etwa durch das

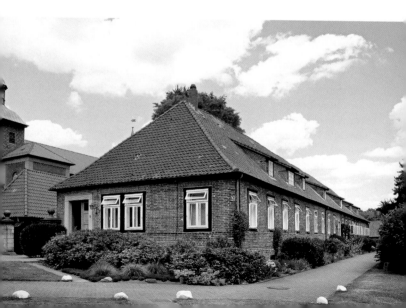

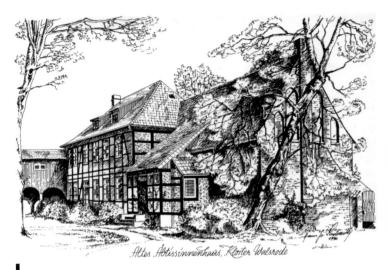

Altes Äbtissinnenhaus, Strichzeichnung

schmiedeeiserne Gitter von 1907 am Eingangstor auf den »Langen Gang« und den Ziehbrunnen von 1657, oder beim Blick in den malerischen Winkel zwischen Klosterchor und einstigem Äbtissinnenhaus. Auf dem ehemaligen Kirchhof und an anderen Stellen trifft der Besucher auf mehrere Grabdenkmäler von Äbtissinnen, Priorinnen und Konventualinnen aus dem 16. bis frühen 20. Jahrhundert, darunter vorzügliche Steinmetzarbeiten im jeweiligen Zeitstil. Sie halten die dankbare Erinnerung an frühere Generationen wach, die zum Wohl des Klosters gewirkt und das Ihre dazu beigetragen haben, dass hier bei allem Wandel der Lebensformen und des Selbstverständnisses immer noch Frauen in christlicher Gemeinschaft die vom Stifter vor über tausend Jahren begründete klösterliche Tradition fortsetzen.

Kloster Walsrode heute
von Sigrid Vierck

Das Kloster Walsrode bietet seit über tausend Jahren Frauen die Möglichkeit, in Selbstständigkeit zu leben. Dabei ist heute an die Stelle der »unverheirateten Dame« die »alleinstehende Frau« getreten. Es sind heute weniger ledige, sondern vielmehr verwitwete oder geschiedene Frauen, die den Konvent bilden. Bis Mitte des 20. Jahrhunderts war Kloster Walsrode Angehörigen des Adels vorbehalten, während heute weitgehend Bürgerliche hier leben. Damit wird der zeitgemäße Wandel veranschaulicht, dem das Kloster ausgesetzt ist und folgt. Die Frage, welche Traditionen verändert und welche beibehalten werden, ist dabei die ständige große Herausforderung. Der Charakter des Hauses ist der eines Klosters, worauf nicht zuletzt die beibehaltene Nomenklatur verweist. Die Frauen, die hier leben, kommen aus dem Arbeits- und Familienleben, so dass eine Mischung aus Weltoffenheit und protestantisch geprägtem Christentum mit Geschichtsbewusstsein und Traditionspflege kennzeichnend ist. Im Spannungsfeld zwischen musealer Umgebung und alltäglichen Anforderungen gestaltet sich ein Leben, das vor allem von der Bewahrung des überlieferten Erbes geprägt ist. Dieses Erbe umfasst die Anlage, die Bauten, die Kunstschätze und darüber hinaus die immateriellen Werte.

Was ein evangelisches Kloster ist, lässt sich in einer Welt, die vom profanen Gedanken der individualistischen Wunscherfüllung geprägt ist, nicht leicht beantworten. Es sind vor allem drei Elemente zu nennen, die diese Form des Gemeinwesens kennzeichnen: das christliche Fundament, das Bewusstsein einer im Falle Walsrodes über tausendjährigen Tradition, der Wunsch, auf dieser Basis gemeinsamer Werte eine Zukunft für das weitere Zusammenleben und Wirken von Frauen an diesem Ort zu gestalten, ein Wirken, das in die Gesellschaft ausstrahlt.

Die Definition des christlichen Fundaments und damit auch seiner Werte ist durch die abendländische Geschichte und Kultur gegeben. Die lange, in Walsrode seit dem Jahr 986 belegte Tradition des christ-

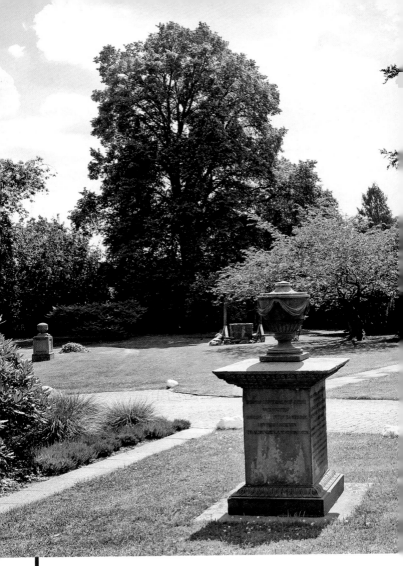

Äbtissinnenhaus

lichen Miteinanders ist ein außerordentlicher Faktor, der die Bedeutung des Klosters am Ort, in der Region und vor allem für die Menschen belegt. Kloster Walsrode ist damit auch über den Ort hinaus ein Maßstab für Beständigkeit und Wertevermittlung. Diese wird durch enge und vielfältige Zusammenarbeit mit den offiziellen und im weitesten Sinne nachbarschaftlichen Institutionen der Kirchengemeinde und der Stadt gepflegt.

Neben der sozialen Fürsorge, die durch ehrenamtliche Mitarbeit in der Kirchengemeinde, im Hospizdienst, in der Seniorenresidenz, bei der Tafel und anderem ausgeübt wird, stehen Klöster seit jeher für Bildung, vor allem die Frauenklöster, weil Frauen in früheren Jahrhunderten nur auf dem Weg über das Kloster Bildung erlangen konnten. Kloster Walsrode ist damit in das Geistesleben nicht nur eingebunden, sondern hat seit jeher eine gestaltende und letztlich prägende Rolle. Diese wird heute zum Beispiel durch Zusammenarbeit mit der Leuphana Universität Lüneburg verdeutlicht, indem Praktikanten/innen eines von der Klosterkammer Hannover getragenen Programms im Kloster tätig sind und die Äbtissin dort als Dozentin lehrt. Das Archiv des Klosters, das von einer als Historikerin ausgebildeten Konventualin betreut wird, ist viel besuchter Platz für Forschungsarbeiten, und als Ort der Klausur steht das Kloster bereits zur Verfügung.

Kloster Walsrode steht hierbei unter dem Schutz und der Fürsorge der Klosterkammer Hannover. Diese Landesbehörde verwaltet den Allgemeinen Hannoverschen Klosterfonds, aus dessen Erträgen heute alle Lüneburger Klöster unterstützt werden. Dieser Unterhalt steht den Klöster seit der Verstaatlichung ihres Propsteivermögens im Zuge der Einführung der Reformation im 16. Jahrhundert zu. Administrativ und juristisch ist Kloster Walsrode selbstständig als öffentlich-rechtliche Institution, die Äbtissin trägt die Verantwortung und ist persönlich haftbar.

Für die Zukunft und das weitere Zusammenwirken mit der Gesellschaft stehen Festigung und Ausbau der geschilderten Beiträge als Ziel vor Augen, indem gleichzeitig der Grundgedanke der Vermittlung christlicher Traditionen erhalten bleibt. In den Führungen wird all dies der Öffentlichkeit vermittelt. Viele Besucher schätzen aber auch einen

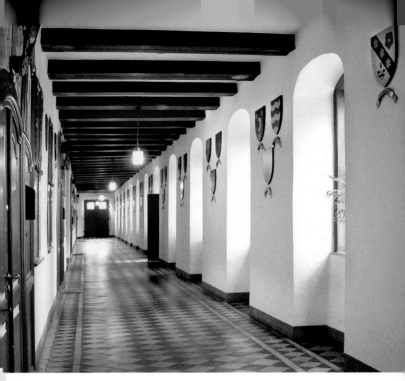

Der Lange Gang

selbstständigen Rundgang über das Außengelände. Sie nehmen dann etwas von der Atmosphäre des Ortes wahr, die im Zentrum der lebendigen Kleinstadt Walsrode Ruhe, Stille und ein Zu-Sich-Selbst-Kommen vermittelt, den ganz eigenen *spiritus loci* des Klosters Walsrode.

Archiv des Klosters St. Johannis zu Walsrode (= Lüneburger Urkundenbuch, 15. Abt.), hrsg. von Wilhelm von Hodenberg, Celle 1859.

Karl-Heinz Marschalleck, Archäologische Untersuchungen in der Stadtkirche zu Walsrode, in: Nachrichten aus Niedersachsens Urgeschichte 45, 1976, S. 499–516.

Johannes Skowranek, Kloster Walsrode – ein Baudenkmal und seine Kunstwerke, Walsrode 1979.

Dieter Brosius, Artikel »Walsrode«, in: Germania Benedictina Bd. XI, 1984, S. 534–541.

Dieter Brosius, 1000 Jahre Kloster Walsrode, in: 1000 Jahre Kloster Walsrode. Herkunft und Tradition einer evangelischen Lebendgemeinschaft (Festschrift 1. Teil), Walsrode 1986, S. 7–40.

Ulf-Dietrich Korn, Die Glasgemälde im Walsroder Klosterchor, ebd. S. 65–88.

Josef Fleckenstein, Die Gründung des Klosters Walsrode im Horizont ihrer Zeit, in: 1000 Jahre Kloster Walsrode. Vorträge und Ansprachen (Festschrift 2. Teil), Walsrode 1986, S. 11–25.

Gebetbuch des Klosters Walsrode von 1649, Nachdruck mit einem Kommentar von Renate Oldermann-Meier, Walsrode 1995.

Renate Oldermann, Kloster Walsrode – vom Kanonissenstift zum evangelischen Damenkloster. Monastisches Frauenleben im Mittelalter und in der frühen Neuzeit, Bremen 2004.

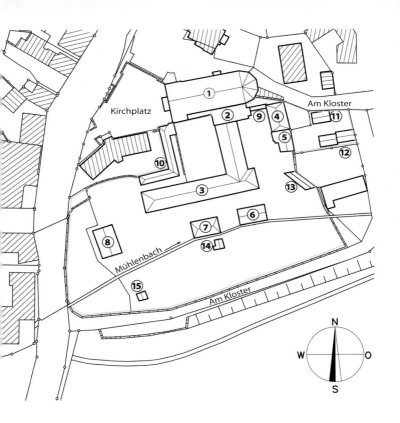

1 St. Johannes Kirche
2 Klosterkapelle
3 Langes Haus (Wohnhaus)
4 Wohnhaus
5 Remter
6 Wohnhaus
7 Wohnhaus
8 Äbtissinnenhaus

9 Äbtissinnengang
10 Nebengebäude (Gr. Stall)
11 Garage
12 Garage
13 Nebengebäude (Stall)
14 Nebengebäude (Waschküche)
15 Nebengebäude (Keller)

Blick in den Park des Klosters Walsrode

Autoren: Dr. Dieter Brosius, Leitender Archivdirektor i. R., Hannover,
und Dr. Sigrid Vierck, Äbtissin des Klosters Walsrode
Lektorat: Christian Pietsch, Klosterkammer Hannover
Aufnahmen: Barbara Bönecke-Siemers, picndocs. – Strichzeichnung privat. –
Lageplan Klosterkammer Hannover.
Druck: F&W Mediencenter, Kienberg

Titelbild: *Kapellenwinkel*
Rückseite: *Abendmahl, Benedikt Dreyer (?), um 1520*